MISSEL

DE

JACQUES JUVÉNAL DES URSINS,

CÉDÉ A LA VILLE DE PARIS,

LE 3 MAI 1861,

PAR AMBROISE FIRMIN DIDOT,

Membre du Conseil municipal de Paris.
Ancien membre de la Chambre du Commerce, officier de la Légion d'honneur.
Membre de la Société des Bibliophiles français, etc.

PARIS,

TYPOGRAPHIE DE AMBROISE FIRMIN DIDOT,

IMPRIMEUR DE L'INSTITUT DE FRANCE, RUE JACOB, 56

1861.

à M. Bixio

ancien membre du Conseil Municipal

Souvenir d'estime & d'amitié

offert par son ancien collègue

Ambroise Firmin Didot

NOTE
SUR
LE MISSEL
DE
JACQUES JUVÉNAL DES URSINS,

FILS DE JEAN JUVÉNAL DES URSINS,

ANCIEN PRÉVÔT DES MARCHANDS A PARIS.

I

Ce magnifique Pontifical, plus connu sous le nom de Missel, fut exécuté pour Jacques Juvénal (ou plutôt Juvenel ou Jouvenel[1]) des Ursins, septième fils du célèbre prévôt des marchands, Jean Juvénal des Ursins, mort en 1431, à Poitiers.

Premier pair de France, archidiacre de Paris, puis président des comptes et trésorier de la Sainte-Chapelle, Jacques Juvénal des Ursins devint en 1444 archevêque de Reims, dignité dont il se démit en 1449, en faveur de son frère aîné[2], après qu'il eut été

[1] *Juvenal, Juvenalis* est son nom latinisé.
[2] Ce frère aîné, Jean Juvénal des Ursins, sacra Louis XI, et contribua beaucoup, comme député à Rouen, à expulser les Anglais de la Normandie. Ce fut lui qui, en 1456, présida le conseil des évêques chargé

institué patriarche d'Antioche par le Pape Nicolas V, qu'il avait contribué à faire reconnaître comme seul souverain Pontife. Le roi de France chargea Jacques Juvénal de notifier, comme son ambassadeur, cette décision à l'antipape Amédée de Savoie, qui, déchu du trône pontifical, alla terminer ses jours dans l'abbaye de Ripailles. Le 5 novembre 1449, l'administration de l'évêché de Poitiers fut confiée à Jacques Juvénal, et le 30 du même mois il obtint l'évêché de Fréjus, dignité qu'il échangea contre celle de prieur de Saint-Martin-des-Champs à Paris [1].

Ce Missel ou Pontifical, à l'usage de Poitiers, fut exécuté de 1449 à 1457, puisque Jacques Juvénal, nommé administrateur de Poitiers le 5 novembre 1449, mourut dans cette ville, le 12 mars 1457.

Il appartint ensuite à Raoul V du Faou [2] ou du

de reviser le procès de Jeanne d'Arc, et qui écrivit la vie de Charles VI depuis 1380 jusqu'en 1422. On y trouve de précieux détails sur son père.

[1] « En 1445, le roi chargea Jacques Juvénal d'une négociation en Angleterre avec Louis de Bourbon, comte de Vendôme, puis d'une mission à Gênes. A son retour, il assista aux conférences tenues à Bourges, où l'on décida, le 28 juin 1447, qu'Amédée de Savoie devait abdiquer la papauté et Nicolas V être seul reconnu comme souverain Pontife. Le roi lui confia le soin de notifier cette décision à Amédée, et le plaça à la tête de l'ambassade française chargée, en juillet 1448, de traiter avec Nicolas V pour donner la paix à l'Église. Il déploya dans cette mission tant de prudence, de piété et de zèle, que le souverain Pontife crut devoir l'en récompenser en lui accordant, en mars 1449, le titre de patriarche d'Antioche; il reçut le pallium le 27 avril suivant. »
Extrait de La France pontificale, diocèse de Reims, *par M. Fisquet* (de Montpellier). Voy. *Gallia christiana*, t. II, p. 1199 et *passim*.

[2] Chevalier, gouverneur et sénéchal du Poitou, le 8 juin 1468. Il obtint la commanderie de l'abbaye de Saint-Julien-de-Nouaillé, au diocèse de Poitiers, puis fut évêque d'Évreux. Il était frère de Yvon du Fou, qui remplit sous Louis XI la charge de grand veneur.

Fou, qui monta au siége épiscopal d'Évreux en 1478, et qui paraît en avoir fait don à son chapitre ou à quelque abbaye de la ville.

Devenu la propriété de M. Masson de Saint-Amand, conseiller du Roi en ses conseils en 1790 et préfet du département de l'Eure en l'an VIII, ce manuscrit fut vendu par sa famille à M. de Bruges, qui sut en apprécier le mérite; en 1849, il fut acquis par le prince Soltikof, au prix de 10,000 fr., et m'a été adjugé aux enchères, à la fin d'avril dernier, au prix de 36,000 fr., contre la concurrence anglaise.

Les armoiries des Ursins, répandues à profusion dans les ornementations de chaque page, où l'on voit figurer, au milieu des feuillages et décors, des *ours*, qui rappellent l'hôtel des *Ursins*, donné par la ville à son Prévôt des marchands, en récompense de ses loyaux et courageux services [1], ont été recouvertes par celles de l'évêque Raoul du Faou; cependant elles sont encore très-visibles dans la grande miniature en pleine page 135, où Jacques Juvénal est représenté à genoux, élevant les yeux vers le Rédempteur. L'ange qui est devant lui soutient l'écusson de ses armes. Il serait facile de les faire reparaître partout; mais il vaut mieux laisser le manuscrit tel qu'il est.

Un autre portrait de Jacques Juvénal, d'une dimension moindre, se voit au bas de la page 23; ses traits

[1] On attribue généralement l'origine du nom des Ursins, ajouté à celui de Jean Jouvenel ou Juvénal, au don de cet hôtel, qui lui fut fait par la ville; cependant Jean Juvénal, l'historien de Charles VI, dit plusieurs fois que sa famille était originaire de Rome et appartenait à la grande famille des Ursins.

y sont aussi visibles. Il est encore représenté dans d'autres compositions, à la Procession sortant de l'hôtel de ville, et au chœur de la Sainte-Chapelle. Au revers de la page 107, où on le voit dans son oratoire écoutant l'inspiration du Saint-Esprit, son portrait est aussi finement peint que pourrait le faire Meissonnier. Partout il est à genoux, attitude des *donateurs*, excepté lorsque, comme évêque, on le voit officier dans quelques consécrations d'églises ou de chapelles, probablement détruites aujourd'hui. La *Gallia christiana* nous dit que Jacques Juvénal consacra la chapelle de saint Blaise dans l'église des Chartreux. La chapelle et l'église ont disparu, mais les miniatures du Missel nous en offrent probablement la représentation.

Parmi ces divers intérieurs de chapelle on désirerait pouvoir reconnaître celui de la chapelle de Saint-Remy, dans l'église Notre-Dame, où fut inhumé, en 1431, le célèbre prévôt des marchands. Le tableau qu'on y voyait, et où Jean Juvénal des Ursins et sa femme étaient représentés avec les onze enfants qui leur restaient des seize qu'ils avaient eus, a été heureusement sauvé de la destruction par M. Alex. Lenoir. Cette peinture historique, fort remarquable et l'une des plus anciennes qui nous aient été conservées, a été transportée du musée des Petits-Augustins au musée du Louvre en 1829, où elle ne devrait pas être exposée si loin de la vue [1], puisque c'est la seule qu'il

[1] Notre Musée possède un autre tableau aussi précieux sous le rapport de l'art, puisqu'il est du quatorzième siècle. Sa conservation est due également à M. Alexandre Lenoir, dont la France ne saurait

possède du quinzième siècle. Jacques Juvénal y est représenté crossé et mitré comme archevêque de Reims, ce qui prouve que ce tableau a été peint de 1444 à 1449, époque où Jacques Juvénal exerçait cette dignité.

Montfaucon, dans ses Monuments de la Monarchie française [1], nous a donné la description ainsi que la

trop honorer la mémoire pour tous les services qu'il lui a rendus en sauvant, quelquefois au péril de sa vie, un si grand nombre de monuments qui sans lui auraient à jamais disparu dans la tourmente révolutionnaire. Dans ce tableau représentant l'abbaye de Saint-Germain-des-Prés, l'abbé Guillaume, qui en fut nommé abbé le 22 juillet 1387, y est peint avec sa sœur : c'est donc vers cette époque que ce tableau a été exécuté, par un artiste français ; les têtes en sont très-bien peintes, et le coloris est d'une grande fraîcheur. On l'a même, mais bien à tort, attribué à Van Eyck, comme si, à en juger par le talent de nos peintres miniaturistes, la France avait eu besoin de recourir à des mains étrangères. Tout dans ce tableau, décrit par Dom Bouilliart, dans son histoire de l'abbaye de Saint-Germain-des-Prés, décèle une peinture française.

Le tableau représentant Jean Juvénal et sa femme et celui-ci sont pourtant les deux seuls anciens tableaux de l'école française que nous possédions au Louvre !

[1] T. III, p. 353. « Ils y sont représentés le père et la mère et onze fils ou filles, rangés selon leur âge et leur naissance, avec des inscriptions au-dessous de chacun qui indiquent leur nom et leur état. Le père est à genoux l'épée au côté, *revêtu de son blason*, et son casque de l'autre. Sa femme est aussi à genoux, derrière lui, vêtue en religieuse (cet habillement était celui de veuve). L'inscription sous les deux est telle : *Ce sont les représentations de nobles personnes messire Jehan Juvenel des Urssins, chevalier et baron de Trainel, conseiller du roy, et de dame Michelle de Vitri, sa femme, et de leurs enfans.* Ursins dans ces inscriptions est toujours écrit par deux *ss* au milieu, Urssins.

« Le premier des enfants est un évêque, crossé, mitré et en chape. Son inscription est : *Reverend père en Dieu messire Jehan Juvenel des Urssins, docteur en loys et en decret, en son temps évesque et comte de Beauvais, depuis évesque et duc de Laon, per de France, conseiller du roy.* Il fut depuis archevêque de Reims, par la résignation de Jaques son frère, archevêque de la même ville. Cette résignation fut confirmée à

gravure de cette peinture française, l'un des monuments les plus précieux de la première moitié du quinzième siècle.

On aimerait à croire que dans quelques miniatures nous voyons l'intérieur de la maison de Juvénal des Ursins ; telles sont, par exemple, celles qui sont au verso des pages 28, 75, 92 et 94.

Rome. Ce Jaques, comme le plus jeune des enfants, est ici le dernier de la bande.

« Puis vient une dame vêtue en religieuse (habit de veuve), à peu près comme sa mère. On lit au-dessous de son portrait : *Jeanne Juvenel des Urssins, qui fut conjointe par mariage avec noble homme maistre Nichola Brulart, conseiller du roy.*

« Le suivant est un homme d'épée, revêtu de son blason. On lit au-dessous : *Messire Loys Juvenel des Urssins, chevalier, conseiller et chambellan du roy, et bailly de Troyes.*

« Viennent ensuite deux dames vêtues de même ; la première a cette inscription : *Dame Jehanne des Urssins, qui fut conjointe par mariage avecque Pierre de Chailli.* La seconde : *Damoiselle Eude Juvenel des Urssins, qui fut conjointe par mariage à Denis des Mares, escuyer, seigneur de Doue.*

« Celui qui suit est *Denis Juvenel des Urssins, escuyer, eschanson de monseigneur Loys, delphin de Viennois et duc de Guienne.*

« La religieuse qui suit a cette inscription : *Sœur Marie Juvenel des Urssins, religieuse à Poissy.*

« Après vient le chancelier ; il est revêtu de son blason, à genoux sur un oratoire, ayant un livre ouvert devant lui, auprès duquel est un casque. L'inscription est : *Messire Guillaume Juvenel des Urssins, seigneur et baron de Trainel, en son temps conseiller du roy, bailly de Sens, depuis chancelier de France.*

« Le suivant est *Pierre Juvenel des Urssins, escuyer.*

« Le pénultième, *Michel Juvenel des Urssins, escuyer et seigneur de la Chapelle en Brye.*

« Le dernier de tous étoit archevêque de Reims, et se voit ici crossé, mitré et en chape. L'inscription est telle : *Très-reverend père en Dieu messire Jaques Juvenel des Urssins, archevesque et duc de Reins, premier per de France, conseiller du roy et président en la chambre des comptes.* »

Voyez aussi Corrozet, *Antiquités de Paris*, édit. de 1550, p. 60.

II

Parmi les ornements qui décorent si splendidement les marges de ce Missel, on voit souvent un aigle *brun* tenant l'écusson de Juvénal des Ursins, et à la page 96, où se trouve l'admirable miniature de la fête de Tous les Saints, cet aigle est d'*argent*, avec une grande couronne sur le corps; au haut de cette même page il est représenté *en blanc*, tenant au bec une devise sur un fond tricolore (anciennes couleurs de la ville de Paris), où on lit ces mots : *A vous entier*, qui se retrouvent ailleurs, accompagnés quelquefois des mots : *J'en suis contente*. Serait-ce la satisfaction de l'artiste qui se serait exprimée par ces mots : *J'en suis contente?* Mais alors ce serait une femme qui aurait exécuté les ornements qui décorent les marges de ce volume; ce qui, il est vrai, n'aurait rien d'étonnant, puisque dès les temps les plus reculés des femmes s'étaient adonnées à l'ornementation des manuscrits [1].

[1] Varron cite Lala de Cyzique, qu'il employait à peindre les portraits dont il ornait ses hebdomades; Origène occupait dans sa bibliothèque plusieurs jeunes filles à la décoration de ses manuscrits. On attribue à la princesse Juliana Anicia, fille de Flavius Anicius Olybrius, la peinture des plantes du manuscrit de Dioscoride du sixième siècle qui se trouve à Vienne. La bibliothèque de la Collégiale de Saint-Barthélemy de Francfort-sur-Mein possède un manuscrit du douzième siècle qui contient cette indication : *Guda peccatrix mulier scripsit et pinxit hunc librum*. Dans un couvent en Alsace, l'abbesse Herrade de Landsberg ornait de ses peintures une véritable encyclopédie intitulée *Hortus deliciarum*, et les travaux de Marguerite, la sœur des Van Eyck, sont confondus avec ceux de ces grands peintres de la miniature. Lemaire de Belge, dans son poëme inédit *la Couronne Margaritique*, cite parmi les femmes qui se distinguaient entre les peintres de miniatures *Marie Marmionne*,

Quant aux mots *A vous entier*, un de mes chers collègues, M. Victor Foucher, croit se rappeler d'avoir vu quelque part que Jean Juvénal des Ursins, *né à Troyes*, après le don que lui fit la Ville de Paris de l'hôtel des Ursins, prit pour devise ces mots, qui feraient allusion à quelque discours de remerciement où le prévôt des marchands aurait dit aux Parisiens : *A vous entier*, ce qui donnerait lieu de supposer que les mots: *J'en suis contente*, seraient la réponse que lui aurait faite la Ville de Paris.

Au milieu de la marge de cette même page, à droite, sont deux grandes lettres Y A, de forme gothique, que l'on rencontre encore à d'autres pages (43, 44, 45); à la page 93, elles sont suspendues par une chaîne au bec de l'aigle *brun*. Il me paraît difficile d'en découvrir la signification.

III

Ce manuscrit grand in-fol., dont la splendeur nous étonne, et qui est l'un des plus beaux monuments que l'on connaisse de l'art français au milieu du quinzième siècle, peut être considéré comme une encyclopédie des monuments, des costumes, des meubles, des armes et des instruments de toutes espèces de son époque. On y voit figurer la société dans ses diverses conditions,

femme ou sœur du célèbre peintre Marmion de Valenciennes, dont il a aussi parlé (voy. p. 29). Le père Mabillon cite le nom de plusieurs religieuses qui ont excellé dans l'art de la calligraphie, et de nos jours plus d'une femme s'est rendue célèbre par son talent pour la miniature.

avec les costumes et les armes de l'époque. Les châteaux, les forteresses (pages 62 et 82), les édifices avec leurs tuiles vernissées, l'intérieur des habitations, les meubles, les ustensiles de la vie privée, y sont fidèlement reproduits.

Les fonds présentent une ordonnance variée, remarquable surtout par l'élégance et la profondeur de la perspective ; les détails et les ornements d'architecture sont traités avec une délicatesse infinie, et reproduisent probablement, soit en totalité, soit en partie, quelques monuments de l'époque. Telle est, à la page 96, une représentation d'un cimetière, qui n'est autre que le charnier des Innocents [1], avec sa chapelle, que domine la forteresse du Temple.

Le dessin des grandes lettres *historiées*, dans lesquelles sont encadrées les cent quarante miniatures ou tableaux de ce *musée*, mérite aussi une attention toute particulière. Le goût qui préside à leur ornementation offre dans les enroulements et *fioritures* une variété pleine d'élégance, dont l'éclat est souvent adouci par de petites compositions qui, occupant les quatre angles, sont peintes quelquefois en camaïeu, ce qui ajoute à l'harmonie générale. Tel est l'entourage de la remarquable et curieuse miniature consacrée à saint Édouard. Parmi ces décorations accessoires, celle que l'on voit à l'un des angles de la miniature qui est au revers de la page 69 mérite tout particulière-

[1] Ce charnier avec la chapelle et les toits à pignon recouverts de tuiles rouges de la rue aux Fers, si reconnaissables à leur forme particulière, est aussi reproduit dans un de mes plus beaux manuscrits de cette époque.

ment d'être signalée, ainsi que celle de la page 73.

Quant aux grandes lettres qui ne sont pas *historiées*, le dessin en est toujours varié, et souvent des fleurs viennent charmer et reposer la vue éblouie par l'or, l'azur et le carmin dont ces lettres étincellent.

Les marges du livre sont couvertes de rinceaux, dont les ramifications figurent, comme dans un charmant parterre, un joli feuillage émaillé de fleurs, de fruits, de personnages, et quelquefois d'animaux bizarres, de figures capricieuses ou même grotesques. Ces arabesques devançaient les chefs-d'œuvre qu'on admire dans les Loges de Raphaël. Les devises, les attributs, les armoiries, les chiffres, se mêlent à cet ensemble, et forment de délicieuses compositions, resplendissantes d'or, de carmin et d'outremer. Dans nos manuscrits c'est ce qui caractérise particulièrement l'art français de cette époque ; l'application de l'or sur une préparation qui le met en relief et le fait briller d'un éclat éblouissant est une des parties que nous ne pouvons plus qu'imparfaitement imiter.

Ce livre, qui renferme 227 feuillets, est décoré de DEUX grandes miniatures à pleine page, et de CENT TRENTE-HUIT autres, toutes encadrées dans de grandes lettres initiales, richement peintes et artistement enjolivées [1]. Les lettres *tourneures*, toutes en couleur, sur un fond d'or enrichi de rinceaux, de fleurs, de fruits et d'armoiries, sont au nombre de TROIS MILLE

[1] Vingt-six ont de 16 à 18 cent. de dimension, soixante et onze de 10 à 11 cent., et quarante et une de 6 à 8 cent.

DEUX CENT VINGT-DEUX [1]. Des deux cent trente-huit pages enrichies de bordures, 28 sont complétement embordurées, 86 le sont aux trois quarts; les 124 autres sont décorées sur la marge extérieure seulement.

Cette profusion de miniatures, de vignettes, de lettres ornées, offre une variété infinie dans les compositions, et bien que quatre siècles se soient écoulés depuis l'exécution de ce beau livre, les peintures s'en sont conservées dans un tel état de fraîcheur, qu'elles semblent sortir des mains de l'artiste.

L'écriture, en gros caractères jusqu'au 184e feuillet, et ensuite en caractère moyen, est toujours belle et nette. Le grand nombre d'antiennes, de préfaces, et tout ce qui est noté pour être chanté, offre de l'intérêt sous les rapports liturgique et musical. La prose, écrite en rouge à la page 176, indique que le rite est celui de Poitiers [2].

IV

L'exécution des CENT QUARANTE grandes miniatures qui ornent ce manuscrit est large, quoique d'une grande finesse. Chacune d'elles est un tableau, où on reconnaît le concours de plusieurs peintres d'un vrai talent. Cependant au premier abord l'ensemble frappe tellement, qu'on croirait toute l'œuvre exécutée par

[1] Dont cent vingt-deux grandes de 8 à 10 cent., deux cent cinquante-trois de 5 à 7 cent. en moyenne, et deux mille huit cent quarante-huit plus petites, de diverses proportions.

[2] On y lit : Ordo qualiter bis in anno, id est die Jovis ante Ascensionem Domini et die Jovis in septimana in qua festum sancti Lucc evenerit, sinodus *Pictavensis* agatur.

la même main. La naïveté et la simplicité, exemptes de l'exagération que l'on peut souvent reprocher à l'école allemande, donnent à chacune de ces miniatures ou plutôt de ces tableaux un caractère tout spécial qui constitue le style français, genre qui nous est tout à fait propre, où la nature est reproduite dans toute sa vérité, et où la foi religieuse inspire toujours le peintre, profondément religieux lui-même. Vers la fin, le pinceau de l'un des éminents artistes qui ont concouru à l'exécution de ce chef-d'œuvre devient encore plus fin que dans la première partie, dont le *faire* est en général plus libre et l'expression des têtes plus caractérisée, ainsi qu'on peut en juger par les grandes miniatures représentant l'Annonciation aux bergers (feuillet 26), saint Étienne lapidé (page 28), Jésus guérissant un possédé (feuillet 54), et ailleurs.

Les contours des figures sont ravissants de souplesse et de grâce, les têtes pleines d'intention et de sentiment, le dessin toujours correct[1]. Quelquefois le style, quoique toujours éminemment français, se ressent de l'influence de l'école flamande, comme dans les miniatures des pages 76 et 81; la charmante composition de la page 105, qui représente trois vierges, est d'un style plus archaïque, qui se rapproche, mais avec un art plus avancé, des beaux types français de la fin du siècle précédent.

Mais ce qui donne à ce manuscrit une valeur singu-

[1] Je n'y vois d'exagéré et de répréhensible que la pose d'un des personnages dans la première miniature des deux grandes pages 135 et 136, dont le style est grandiose.

lière, c'est qu'aucune des *cent quarante miniatures* ou mieux des tableaux dont il est décoré n'offre la répétition de ces *types* que l'on voit reproduits presque uniformément dans un grand nombre de Missels et de livres d'Heures. Aux yeux de ceux qui ont fait une étude spéciale de cette partie de l'art, un manuscrit perd beaucoup de sa valeur lorsque, au lieu de compositions originales, où l'artiste montre son génie d'invention, il n'offre que des répétitions ou des imitations plus ou moins modifiées d'un type primitif. Dans les manuscrits ornés de miniatures il faut donc savoir distinguer ce qui est original de ce qui est plus ou moins œuvre de *fabrique*, si l'on peut s'exprimer ainsi [1].

V

Ce livre, l'une des œuvres les plus splendides et les plus exquises de la miniature française au quinzième siècle, prouve à quel degré de perfection était parvenu l'art de nos miniaturistes :

> quel arte
> Che alluminar è chiamata in Parisi [2],

dont Dante fut tellement frappé, lorsqu'il vint au commencement de l'année 1309 achever ses études à

[1] Cette réflexion peut s'appliquer au beau manuscrit format in-4°, orné de 56 belles miniatures, qui a appartenu à l'abbaye de Saint-Lo, près de Rouen, manuscrit que l'on vient de vendre (le 11 avril 1861) au prix de 26,000 fr.

[2] Chant XI, 23e terzetto. On croit que Dante demeurait rue du Fouarre, *in vico Stramineo* ; du moins il dit qu'il assista aux discussions bruyantes de la rue du Fouarre, et qu'il allait souvent prier Dieu dans l'église de Saint-Julien-le-Pauvre.

Paris, qu'il crut devoir en faire mention dans son poëme du *Purgatoire*. Le luxe de nos manuscrits n'avait pas moins frappé Joinville, né en 1224, puisque dans ses Mémoires il compare la splendeur dont saint Louis fit briller son royaume à l'éclat de l'or et de l'azur qui illuminaient les miniatures de nos manuscrits [1].

L'estime qu'on avait pour les miniaturistes français était telle que Froissart envoyait à Paris ses Chroniques pour y être *illuminées*, particulièrement le bel exemplaire qu'il destinait au roi d'Angleterre, et que le duc d'Anjou fit saisir en 1381 [2]. L'exécution en avait été confiée à l'*enlumineur* Guillaume de Bailly, l'un de nos nombreux artistes miniaturistes dont les œuvres nous sont ignorées. Mais on voit que dès cette épo-

[1] Voir ma dissertation sur le *Credo* de Joinville, dicté par lui à Acre, en 1251, et dont le manuscrit, orné de miniatures, fut exécuté en 1287; *Mémoires de Jean sire de Joinville*, p. CLIX ; *Paris*, 1859.

[2] Voir la notice de M. Paulin Pàris sur Jean Froissart, lue à la séance publique de l'Institut le 4 janvier 1860.

C'est seulement dans ces derniers temps que MM. Léon de Laborde, Paulin Pàris, Léopold Delisle, Leroux de Lincy, E.-H. Langlois, Ferdinand Denys, Vallet de Viriville et quelques élèves de l'École des chartes ont cherché à découvrir les noms et signaler les œuvres de nos peintres miniaturistes, restés si longtemps dans un injurieux oubli. MM. Bastard de l'Étang et Sylvestre, par leurs belles reproductions des chefs-d'œuvre de l'art de la peinture appliquée aux miniatures dès les temps les plus reculés et dans les divers pays, en ont ébauché l'histoire et en ont facilité l'étude en faisant apprécier le mérite comparé du style des différentes écoles, parmi lesquelles la France se place au premier rang.

Les publications ornées de miniatures si bien imitées des manuscrits par MM. Engelman, Lemercier, Curmer et Ch. Mathieu ont popularisé un goût d'ornementation que les souverains ou les familles princières pouvaient seuls se permettre autrefois pour leurs livres de prières. L'application des procédés de la lithochromie, dont les progrès sont sensibles d'année en année, ne saurait être trop encouragée puisqu'elle a déjà produit des résultats aussi satisfaisants.

que leur supériorité était reconnue sur ceux de la Flandre, du Brabant et du Hainaut, où vivait Froissart.

M. W.-Y. Ottley, si connu par ses travaux sur les origines de la gravure sur bois et en taille douce, et qui a examiné et comparé un grand nombre de nos manuscrits avec ceux des autres pays, reconnaît que l'art de la miniature était cultivé en France avec plus de succès qu'en Italie [1].

Sans nier l'influence que le talent incontesté de Van Eyck, mort en 1441, a pu exercer sur nos peintres, influence qu'il avait reçue lui-même de la France, où notre art avait précédé tout ce qui se faisait en Flandre et en Hollande, et j'oserai dire même en Italie, il est hors de doute que l'art français occupait le premier rang, et pour la peinture, et pour la verrerie, et même pour la sculpture. Lorsque Cicognara, grandissant l'art italien au quinzième siècle, où en effet il prit un si grand développement, dit « qu'en France, à
« cette époque du retour vers un style meilleur, nos
« artistes restèrent aussi loin en arrière de ce qui se
« produisait en Italie que ceux de la Gaule étaient
« restés au-dessous de ce qu'avaient produit les artis-
« tes les plus habiles des meilleurs temps antiques [2], »
il prouve, du moins en ce qui concerne la peinture des manuscrits, sa complète ignorance des chefs-d'œuvre en ce genre enfouis dans nos bibliothèques; et cependant il n'aurait pas dû oublier qu'en 1480 nous avions

[1] T. I, livre III, ch. VIII, p. 480.
[2] *Archaeologia*, t. XXIV, p. 30. Dissertation de John Gage. Voy. aussi Langlois, *Essai sur la Calligraphie*, p. 38.

devancé l'Italie dans l'art de la vitrerie, et qu'un peu plus tard les émailleurs français Penicaud et Léonard Limosin peignaient ces superbes portraits en émail qui constatent l'antériorité de l'art français en Europe à cette époque.

VI

Jusqu'au commencement du quinzième siècle, c'est dans les livres que fut renfermé l'art de la peinture en France. Ces immenses missels ouverts sur les lutrins de nos églises, et ces grands livres liturgiques où l'or et les couleurs les plus éclatantes brillaient aux yeux de tous, étaient les musées publics d'alors ; dans les familles, les livres d'Heures remplaçaient nos galeries de tableaux. C'est ce qui explique le luxe déployé dans l'innombrable quantité de livres à miniatures, auxquels les familles consacraient des sommes considérables, et qui nous étonnent par comparaison avec nos livres de prières, que l'on commence enfin à décorer de quelques imitations de ces anciennes miniatures. C'était en effet un beau luxe que ces *musées* portatifs, que chacun, selon sa fortune, cherchait à embellir en indiquant aux artistes le choix des sujets religieux que des affections particulières ou des circonstances diverses faisaient préférer. Aussi ces livres, qui rappelaient des souvenirs de famille, étaient légués par testament [1], comme une pro-

[1] Voici la traduction d'un testament écrit à la fin de l'un de ces beaux manuscrits que je possède, et où *l'or et l'azur étincellent*. Il est antérieur d'un siècle à saint Louis. « Nous Gérard de Dainville, évêque

priété des plus précieuses, et servaient de gage pour des emprunts[1].

Dans nos climats, soumis aux intempéries de l'air, la peinture murale ne pouvait, comme en Italie, décorer nos églises, nos cloîtres et nos champs des morts (*campi santi*) de ces fresques où les Giotto et les Orcagna préludaient en s'immortalisant. La pluie, les brumes, l'humidité, les gelées auraient bientôt fait disparaître de semblables peintures. Si quelques représentations de Danses des Morts se voyaient sur les murs de nos cimetières, c'étaient de simples ébauches; et si quelques rares peintures à fresque se conservent encore sous les porches ou aux voûtes de nos anciennes églises, on peut affirmer que tout artiste de talent négligeait ces décorations éphémères pour se consacrer aux peintures durables des manuscrits. D'ail-

et comte de Cambray, avons accordé et accordons à Jeanne de Planquis, abbesse de Strimiis, diocèse d'Arras, notre sœur, la jouissance et la propriété de notre psautier ci-présent pendant sa vie. Si ladite sœur meurt avant nous, il reviendra en propriété à nous et à nos héritiers. S'il nous arrivoit d'être appelé à Dieu avant elle, ladite Jeanne pourra en disposer selon sa dévotion, en faveur d'une personne qui soit tenue de prier perpétuellement pour nous.

« Fait à Cambray, en l'année du Seigneur 1374, le 4e jour de février, en présence de respectables maître Jean Hennelin, chanoine de Beauvais, et de l'official de Cambray Nicolas de Flosq, chanoine de la sainte église de Saint-Quentin, et de Jean Bugneti, chapelain de l'église de Senlis, et de Jean de Bove, escuyer, et de moi Étienne de Matheny (ou Mathevy), notaire apostolique. » *Suit la signature*.

[1] Marie d'Anjou, femme de Charles VII, avait emprunté du sieur Helionnet Martin, son valet de chambre, la somme de 343 livres, « pour « laquelle somme, écrivait la reine de France à un receveur des gabelles « du Poitou, lui avons baillé et gaigé nostre Bible, laquelle il nous a « rendue, et nous en tenons pour contente. » (Voy. *Jacques Cœur et Charles VII*, par M. Pierre Clément, t. II, p. 29.)

leurs l'architecture gothique s'opposait à ce genre d'ornementation ; la religion, comme les monuments, s'assombrissait en s'avançant vers le nord, et ne permettait que le luxe des livres et des vitraux. Là est l'art français jusqu'au quinzième siècle; mais les livres se sont conservés plus intacts que les vitraux [1].

Ce Missel de Juvénal des Ursins révèle l'histoire intime d'une époque tout entière. A lui seul il est un véritable Musée, où chaque tableau est encadré d'ornements qui le rattachent artistement aux marges du livre, et l'habile emploi de l'or dont l'éclat rayonne au milieu d'une pluie de fleurs offre un aspect plus séduisant que la bordure monotone des tableaux de nos musées. Depuis la peinture la plus large, comme celle de la page 52, jusqu'aux peintures les plus microscopiques, telles que celles de la fin du manuscrit, tous les genres s'y trouvent réunis et les couleurs y brillent d'un éclat si vif que quatre siècles n'ont pu l'altérer.

Pour assurer la durée de leurs œuvres, les artistes consacraient à ces miniatures une persévérance, une

[1] Les miniatures de la plupart des Bibles manuscrites des treizième et quatorzième siècles, véritables chefs-d'œuvre de calligraphie, semblent peintes par les artistes qui peignaient les verreries, art dans lequel la France excellait dès les temps les plus reculés. Au septième siècle l'Angleterre faisait venir des verriers de France pour orner ses églises, et il est probable qu'en Italie c'est à eux aussi qu'on eut recours. Le moine Théophile, qui écrivait au onzième siècle, vantait l'art des verriers français : *Quidquid in fenestrarum pretiosa varietate diligit Francia*, p. 9; et il ajoute, en parlant des précieux vitraux de la France : *Franci in hoc opere peritissimi*. Ailleurs il dit que les Français faisaient fondre dans leurs fourneaux le saphir en y ajoutant un peu de verre clair et blanc, et qu'ils fabriquaient ainsi des feuilles de saphir précieuses pour les verreries ; ce qu'ils faisaient aussi pour le pourpre et le vert.

attention, et, on peut le dire, une disposition toute particulière de la vue et des doigts, qui nous rend impossible leur reproduction. Rien n'était épargné. Alors le vélin n'était pas, comme de nos jours, blanchi à la craie; les pinceaux avaient une finesse qu'on ne peut plus obtenir. L'or même semble avoir été plus brillant, puisque aujourd'hui on ne peut en égaler l'éclat, et l'on savait le rendre encore plus impalpable, puisque nos artistes ne sauraient l'employer avec la même délicatesse et en obtenir des traits aussi déliés. Le vermillon était tout autre; c'est de l'extrême Orient ou de l'Espagne qu'on se le procurait. Le lapis-lazuli, qui fournissait l'outremer, venait de la Perse. Un autre bleu, l'indigo, provenait de Bagdad [1]. Les gommes et les vernis n'étaient pas sophistiqués comme à présent, et chaque préparation était faite par les artistes eux-mêmes ou sous leurs yeux. Le temps d'ailleurs n'était compté pour rien.

Dans son poëme *inédit* de *la Couronne Margaritique* [2], Lemaire de Belges décrit ainsi un atelier de dames peintres en miniature, de son époque :

> Leur ouvroir est tout fin plain de tableaux
> Painets et à paindre, et de maint noble oustil.
> Là sont charbons, crayons, plumes, pinceaux,
> Brosses à tas, coquilles par monceaux,

[1] Dans les tarifs de Marseille il figure dès l'année 1228 sous le nom d'*indigo bagadel*. (Depping, *Commerce du Levant*, t. I, p. 141.) Voyez, pour le soin qu'on apportait à moudre l'or, ce que dit, ch. xxx, p. 48, le moine Théophile, qui écrivait au onzième siècle.

[2] « *La Couronne Margaritique*, composée par Jehan Lemaire, historiographe de madame Marguerite d'Austriche et de Bourgogne, duchesse de Savoie, dame de Bresse, etc. » (Bibliothèque impériale de Paris, n° 1099, *Supplément français*.)

Pinceaux d'argent qui font maint tret soubtil,
Marbres poliz aussi clers que beril,
Inde, asur vert et asur de poulaine,
D'Acre asur fin qui du feu n'a peril,
Et vermillon, dont mainte boiste est plaine.

Dautres couleurs y a habondemment,
Lacque, synope, et pourpre de haut pris,
Fin or molu, or mussic, or pieument,
Ocre de Ruth, machicot, vert de gris,
Vert de Montaigne et rose de Paris,
Bon blanc de plomb, flourée de garance,
Verniz de glace, en deux ou trois barilz.
Et noir de lampe estant noir à outrance.

De ces couleurs, par long continuer,
Ces dames cy sceurent vertuz pourtraire,
Praindre haulx faicts et les insinuer,
Hascher, umbrer, nuer, contrenuer.
.
Science ainsi leurs mains proportionne
Qui puis trente ans gaigna par son attraire,
Et fist flourir *Marie Marmionne*.

Dames d'honneur, vos féminines mains
Ou temps jadis surmontèrent Denys
Et Sopylon, deux grands painctres romains, etc.

VII

Parmi les plus beaux manuscrits que possède notre Bibliothèque impériale, aucun ne l'emporte sur le Missel de Juvénal des Ursins, soit sous le rapport de l'art, soit pour la richesse des miniatures, et il offre un ensemble qu'on rencontre rarement dans les plus riches manuscrits. Quelques-unes de ces miniatures ont

pu être exécutées à Tours ou à Poitiers, mais on ne peut douter que celles qui représentent des monuments de la ville de Paris ne soient l'œuvre d'artistes parisiens ou résidant à Paris. La différence et le mérite de l'exécution de ces miniatures suffisent pour faire retrouver, par analogie, quelles sont celles qui proviennent de la même main. Ainsi dans le peintre qui a si finement et si artistement peint les figures que l'on admire dans la miniature représentant le chœur de la Sainte-Chapelle, je crois reconnaître l'auteur du prodigieux tableau de la fête de Tous les Saints et de la plupart des miniatures de la seconde partie du Missel, qui se font remarquer par leur merveilleuse finesse d'exécution.

Bien que mes efforts pour découvrir le nom des peintres de ces belles miniatures ne m'aient jusqu'ici conduit qu'à des probabilités plus ou moins fondées, je crois devoir exposer le résultat de mes recherches, afin de répondre d'avance aux questions que chacun peut faire à la vue de ces chefs-d'œuvre. Nous ne saurions concevoir comment des artistes d'un si grand mérite ont pu consacrer tant de talent, de soin et de temps à ces tableaux magnifiques sans y avoir attaché leur nom.

Paris n'était pas la seule ville où des écoles de peinture consacrées à l'ornementation des manuscrits avaient de la célébrité. La ville de Bourges[1], même celle de Poitiers, et surtout celle de Tours, voisine de Poitiers, étaient dès longtemps renommées. L'école

[1] Jacob Lichtemont, peintre du roi en exercice, demeurait à Bourges ; il est classé parmi les miniaturistes. — Voyez *Vie de Jean Fouquet*, par M. Vallet de Viriville, *Revue de Paris*, 1er août 1857, p. 430.

de peinture, protégée par l'église de Saint-Martin de Tours, a donc pu contribuer à l'exécution des miniatures d'un Missel à l'usage de Poitiers et destiné à l'administration d'un diocèse limitrophe.

Jean Brèche, savant jurisconsulte, né à Tours, vers 1510, après avoir mentionné les artistes en divers genres dont s'honore cette ville, ajoute: « Parmi les « peintres de Tours se distinguent Jean Fouquet et « ses fils Louis et François, et de leur temps Jean « Poyet, qui surpasse les Fouquet dans la science de « la peinture et de la perspective; viennent ensuite « Jean d'Amboise, Bernard et Jean de Pois (*Deposæus*)[1]. »

Jean Fouquet, né de 1415 à 1420, aurait pu travailler au manuscrit de Juvénal des Ursins, lorsqu'ayant déjà acquis toutes les qualités qui ont fait de lui notre plus parfait miniaturiste, il se conformait au style français, alors si peu différent du style flamand, mais si distinct du style italien, qu'il adopta au retour de son voyage en Italie. Cependant, comme on affirme qu'il a peint à Rome le portrait du pape Eugène IV[2], et que ce pape est mort en février 1447, il faudrait admettre, s'il a travaillé au Missel des Ursins, qu'il reprit son ancienne manière, en conformant son style à celui des autres peintres, afin qu'il n'y eût pas de disparate dans l'ensemble.

[1] Joannis Brechæi, Turoni jureconsulti, ad titulum Pandectarum de Verborum et rerum significatione, Commentarii; Lyon, 1556, in-fol., p. 410.

[2] Il y peignit, vers 1446, le portrait du pape Eugène, qu'on admirait dans l'église de la Minerve. Voici le témoignage d'un ami des lettres et des arts, Francesco Florio, né à Florence, qui vint se fixer à Tours

La peinture du personnage agenouillé (p. 31), celle des personnages dans l'Adoration des mages (p. 32), et surtout le groupe des mendiants de la composition où le Christ guérit un possédé (p. 54), sont dignes en tous points de son pinceau, et lui auraient fait honneur à toutes les époques de sa vie. Mais on n'y reconnait ni la science du clair-obscur ni le style de l'architecture romaine, qui distinguent Jean Fouquet des autres miniaturistes de son époque, ainsi qu'on en peut juger par les 42 miniatures dépareillées et par la première miniature du livre de Boccace *de Casibus*[1], véritables chefs-d'œuvre qu'il peignit pour Estienne Chevalier[2], trésorier du roi de France en

vers 1477, après être resté trois ans à Paris. Dans l'*Éloge de la Touraine*, écrit en latin et dont le manuscrit a été récemment publié, il dit : « Je considère combien Jean Fouquet surpasse dans son art les peintres de bien des siècles écoulés. Ce Fouquet est un citoyen de Tours, qui l'emporte par le talent sur tous ses contemporains et même sur tous les anciens maitres. Que l'antiquité loue Polygnote, que d'autres exaltent Apelles : pour moi, je m'estimerais heureux si je pouvais atteindre, par mes paroles, au mérite exquis des chefs-d'œuvre de son pinceau ; et ne croyez pas que ce soient des fictions de poëte : vous pouvez, pour vous en convaincre, vous procurer un avant-goût de son talent à la sacristie ou trésor de notre église de Minerve. Là vous aurez sous les yeux le portrait du pape Eugène, peint sur toile (*in tela pictum*) par Jean Fouquet. L'artiste, lorsqu'il exécuta cet ouvrage, était pourtant encore très-jeune, et cependant il semble que l'on voie la nature même. N'en doutez pas ; c'est l'exacte vérité ; ce Fouquet a le don de rendre vivants les portraits : c'est presque un autre Prométhée. »

Annales de la Société archéologique de Touraine, 1855, où le texte et la traduction de cet opuscule sont publiés par M. Salmon.

Voy. aussi *Jean Fouquet, artiste du quinzième siècle*, par M. Vallet de Viriville, *Revue de Paris*, août 1857.

[1] Il fut exécuté par Jean Fouquet à Haubervillers-ès-St-Denis, et se trouve aujourd'hui à la bibliothèque de Munich.

[2] Voy. la très-intéressante notice sur Étienne Chevalier par M. Vallet de Viriville, dans la *Biographie générale*, dirigée par M. le Dr Hoefer

1452, et par le superbe manuscrit des *Antiquités des Juifs* [1].

Mais dans le manuscrit de Tite-Live dit *de la Sorbonne* [2], dont les miniatures sont aussi attribuées à Jean Fouquet, le style, moins italien, se rapproche davantage du style français et de celui du Missel de Juvénal des Ursins. Une quittance datée de 1472 indique que Jean Fouquet peignait alors un livre d'Heures pour la duchesse d'Orléans. Les fils de Jean Fouquet, Louis et François, étaient trop jeunes pour avoir pu concourir à l'exécution du Missel de Poitiers.

Quant à Jean Poyet, le célèbre peintre du livre d'Heures d'Anne de Bretagne, né aussi à Tours, un compte de dépenses de cette reine amie des arts, daté du 29 août 1497, porte : « Jean Poyet, *enlumi-« neur* et *historien*, demeurant à Tours, reçut trois « cent trois livres tournois pour avoir fait dans le « livre vingt-trois histoires riches et un grand nombre « de vignets et versés. » Cette date ne permet de supposer le concours de Jean Poyet au Missel de Juvénal des Ursins, exécuté de 1449 à 1457, qu'alors qu'il était encore jeune et quand son style, qui dans les Heures d'Anne de Bretagne se ressent, comme celui de Jean Fouquet, de l'influence italienne, mais à

[1] La note écrite par Robertet, contemporain de Fouquet, qu'on lit à la fin de ce manuscrit, nous apprend que les premières miniatures furent exécutées par le peintre du duc de Berry (le duc de Berry mourut en 1416), et que les neuf autres furent peintes par Jean Fouquet, vers 1465 ; la disparate des deux styles est des plus remarquables.

[2] Ce manuscrit se trouve à la Bibliothèque impériale ainsi que celui de l'*Antiquité des Juifs*.

un moindre degré, conservait encore le caractère de la peinture française et flamande [1].

Jean Bourdichon, qui a aussi contribué aux peintures du livre d'Heures d'Anne de Bretagne, pourrait avoir concouru au Missel de Poitiers dans sa jeunesse. Un compte de l'hôtel de la Reine, sous la date de 1492, mentionne « une somme de 50 livres tour-
« nois que la dicte dame lui a donnée le 20 novembre,
« pour convertir en ung habillement à ce qu'il [se]
« puisse plus honnestement entretenir, en faveur de
« plusieurs histoires qu'il a faictes et enluminées
« pour la dicte dame [2]. »

[1] Ce beau livre, déposé au musée des Souverains, contient quarante-neuf grands sujets ou *histoires*. Voyez la notice que M. Leroux de Lincy a consacrée au livre d'Heures d'Anne de Bretagne, dont par la lithochromie M. Curmer nous a donné une reproduction très-fidèle.

[2] Extrait d'un curieux document découvert en 1854 parmi 80,000 titres en parchemin destinés à la fabrication des gargousses dans nos arsenaux, et dont 3,000 pièces sont rentrées aux archives de l'empire. On croira difficilement que jusqu'alors personne n'eût songé que dans la masse des titres, documents, registres, manuscrits en parchemin, livrés par charretées à nos arsenaux pour la confection des gargousses, il devait se trouver des pièces importantes en tous genres qu'il serait bon de ne pas détruire. Si l'on songe aux ravages résultant de cet emploi à partir du décret du 1er octobre 1790 ordonnant le dépôt dans les archives des chefs-lieux des départements de tous les titres que les particuliers, les associations et les établissements de toutes sortes conservaient depuis des siècles, et aux ventes en bloc faites par les préfets de *parchemins inutiles*, on peut apprécier ce qu'ont dû anéantir les besoins de la guerre et l'indifférence pour des parchemins d'autant plus illisibles qu'ils étaient plus anciens. Si, d'un autre côté, on calcule tout ce que les batteurs d'or ont détruit de manuscrits pour les besoins de leur profession, on s'étonnera qu'il puisse encore se trouver en France tant de manuscrits, de documents et de peintures.

M. Léon de Laborde, dans ses *Ducs de Bourgogne*, rapporte que « par un arrêté, du 22 juillet 1792, du *directoire de la Côte-d'Or*, on

Marmion, né à Valenciennes, figure aussi parmi les peintres les plus renommés de cette époque, et il ne serait pas impossible qu'il eût contribué aux peintures du Missel, puisqu'il peignait en 1453 un tableau pour l'hôtel de ville d'Amiens [1], et « qu'il historia et mit « en fourme un Bréviaire pour le duc de Bourgogne » en 1466 [2].

On aimerait à pouvoir attribuer à Jean Perréal, dit *Jean de Paris*, quelques-unes des plus belles miniatures du Missel; mais comme il mourut en 1527, et que le Missel fut exécuté de 1449 à 1457, on voit qu'il aurait été trop jeune à cette époque.

Ces peintres miniaturistes français sont cités par Le-

brûla publiquement à Dijon, le 10 août 1793, les terriers et les titres divers, et que, le 27 brumaire an II, les titres féodaux saisis chez les émigrés eurent le même sort. Billault de Varennes et Collot d'Herbois ordonnèrent au directoire de la Côte-d'Or, le 7 germinal an II, de *mettre sous les scellés tous les parchemins, livres et papiers qui pourraient blesser les principes de la liberté et de la raison.* Le 3 nivôse an II, sur la demande des citoyens Pajol et Jarfuel, 70,000 livres pesant de papier des archives furent livrées pour les mettre au pilon et en faire du papier blanc, afin de ménager le vieux linge, *qui sera mis en charpie*. L'arrêt du 28 ventôse an II condamnait à la peine de cinq ans de fers tout détenteur de titres féodaux; le 3 ventôse an II, 14,000 livres de parchemin sont envoyées au siége de Toulon pour la confection de gargousses, et le 22 ventôse 13,400 livres à l'arsenal d'Auxonne. Le 1er pluviôse an VI, après un premier envoi de 648 livres de vélin, le ministre de la marine écrit pour qu'un nouvel envoi soit fait de parchemins ayant 32 pouces de longueur sur 19 de largeur. Le 7 vendémiaire, 3,408 sacs, déposés au greffe du parlement, furent employés aux distributions militaires; enfin, sans mentionner d'autres destructions, on vendit en plusieurs fois 85,535 livres de titres et parchemins divers. »

[1] Recherches historiques sur les ouvrages exécutés à Amiens aux quatorzième, quinzième et seizième siècles, par M. Dusevel; Amiens, 1858.

[2] Il mourut à Valenciennes, en 1489. (*Les Ducs de Bourgogne*, par M. Léon de Laborde, t. I, p. 496).

maire de Belges avec de grands éloges, particulièrement Jean de Paris, « painctre du Roy, qui par le bé« néfice de sa main heureuse a mérité, dit-il, envers
« les Roys et Princes estre estimé le second Apelles [1]
« en paincture ».

Les renseignements sur les peintres miniaturistes sont si rares, que je crois devoir citer ce qu'en a dit Lemaire de Belges, puisque sans lui nous ignorerions même leurs noms ; espérons que nous finirons par pouvoir reconnaitre un jour leurs ouvrages au milieu de cette multitude innombrable de peintures dont les auteurs sont encore inconnus.

Dans son poëme sur la mort de Louis de Luxembourg, composé en 1503 [2], il fait dire par la Peinture :

> J'ay des esprits recents et nouvellets
> Plus ennoblis par leurs beaux pincelets
> Que Marmion jadis de Valenciennes,
> Ou que Fouquet, qui tant eut gloires siennes,
> Ne que Poyer, Rogier, Hugues de Gand,
> Ou Johannes, qui fut tant elegant [3].

Ailleurs Lemaire de Belges cite encore avec éloges Jean de Paris, ce *Johannes tant élégant*, que Pelerin

[1] *Le Temple d'Honneur et de la Vertu*, imprimé par Michel Lenoir, sans date, p. 7.

[2] Poëme publié à la suite de la *Légende des Vénitiens*; Lyon, Jean de Vingle, 1509, et Paris, Geoffroy de Marnef, 1512. En tête de la *Légende des Vénitiens* est une lettre de Lemaire de Belges, adressée « au sien très singulier patron et protecteur Maistre Jehan Perreal de Paris, painctre et valet de chambre du Roy très chrestien ».

[3] Guillaume Crétin place Jean Perréal au nombre des célébrités qu'il invoque après les Muses, et Clément Marot a honoré sa mort dans un rondeau :

> Pleurez l'ami Perréal, qui est mort...
> Et vous, ses sœurs, dont maint beau tableau sort,
> Praindre (peindre) vous fant pleurantes son grief sort.

(dit *le Viator*) range parmi d'autres peintres, sous la désignation de *Jehan joli*. C'est encore à la Peinture que Lemaire fait dire :

> Besoignez, donc mes alumnes modernes,
> Toy, Léonard, qui a graces supernes;
> Gentil Bellin, dont les los sont éternes,
> Et Perrusin, qui si bien couleurs mesle;
> Et toi, Jean Hay, ta noble main chomme-elle?
> Vien voir nature avec Jehan de Paris,
> Pour lui donner umbraige et espérits.

M. de Laborde et M. de Fréville pensent que ce Jehan Hay ou Jehannet, assimilé par Lemaire de Belges à Jehan de Paris pour le talent, est le père de François Clouet, dit aussi Jehannet, et qu'il pourrait avoir résidé à Tours en 1480. Sa mort, arrivée en 1541, ne permet pas de supposer qu'il ait pu travailler au Missel de Poitiers [1].

Lemaire de Belges, dans sa *Margarita Poetica*, cite parmi les artistes « qui ont bruit oultre Espagne et Autriche : »

Jean Perréal fut le premier architecte de la célèbre église de Brou et l'ordonnateur des fêtes royales.

Geofroy Tory, dans son *Champ fleuri*, cite parmi les figures qui ornent son livre « celle que j'ai faicte après celle que ung mien sei-
« gneur et bon amy, Jehan Perréal, autrement dit Jehan de Paris,
« varlet de chambre et excellent peintre des rois Charles huictième,
« Louis douzième et François Ier, m'a communiquée et baillée moult
« bien pourtraicte de sa main » (p. 38, verso).

[1] *La Renaissance*, t. I, pl. et p. 13, addition, p. 367. — *Archives de l'art français*, t. III, p. 97 et 287. Je croirais plutôt que *Jean Hay* est une corruption du mot *Jean Eyck*, défiguré par le copiste, qui, écrivant sous la dictée, aura ainsi transformé la prononciation vicieuse ou mal articulée du nom de *Jean Eyck*.

.....L'un d'iceux estoit *maistre Rogier*,
L'autre *Fouquet,* en qui tout loz s'emploie.

Hugues de Gand, qui tant eut les tretz netz,
Y fut aussi, et *Dieric de Louvain,*
Avec le roy des peintres, *Johannes,*
Duquel les faits parfaits et mignonnetz
Ne tomberont jamais en oubli vain,
Ne, si je fusse un peu bon escripvain,
De *Marmion*, prince d'enluminure,
Dont le nom croist, comme paste en levain,
Par les effets de sa bonne tournure.

Il y survint de Bruges *maistre Hans,*
Et de Francfort maistre *Hugues Martin,*
Tous deux ouvriers tres clers et triomphans.
Puis de peincture autres nobles enfans,
D'Amiens *Nicole,* ayant bruit argentin,
Et de Tournay, plein d'engin célestin,
Maistre Louys, dont tant discret fut l'œil ;
Et cil qu'on prise au soir et au matin,
Faisans patrons *Bauldouin de Bailleul.*

Encore y fut *Jacques Lombard* de Mons,
Accompagné du bon *Lievin d'Anvers.*
Trestous lesquelz, autant nous estimons,
Que les anciens jadis par longs sermons
Firent Parrhase et maints autres divers [1].

Ces peintres flamands cités par Lemaire de Belges sont tous, à l'exception de Van Eyck (Jean de Bruges), contemporains ou postérieurs à ceux qui ont pu travailler au Missel. Quant aux peintres français, Lemaire a su justement apprécier leur mérite ; et si leur nom figure après ceux d'Apelles et de Parrhasius, si même ils sont

[1] Parmi les orfèvres s'occupant aussi de peinture, il cite Adrien Mangol, de Tours, et Jean, de Rouen.

cités après ceux de Léonard de Vinci, de Bellin et du Pérugin, ils sont placés au même rang que les peintres de la Flandre les plus célèbres, dont les œuvres se confondent avec celles des peintres français; car on sait que c'était alors l'habitude des artistes de voyager pour s'instruire en s'arrêtant dans les villes célèbres pour s'y faire connaître et perfectionner leur talent; cette influence réciproque contribuait aux progrès de l'art, mais il en résulte que souvent il est difficile de distinguer ce qui appartient à chacun d'eux.

VIII

Il est intéressant de suivre les changements qui s'opèrent successivement à partir du huitième siècle dans l'art de la miniature, dont Charlemagne, à l'exemple des empereurs d'Orient, voulut que les manuscrits fussent décorés. Cette impulsion ne s'arrêta pas après lui. Les livres d'Heures des rois ses successeurs et les livres liturgiques des évêchés, abbayes et communautés religieuses attestent que le style des Carlovingiens se maintint jusqu'au roi Jean, qui par son mariage avec Bonne de Luxembourg, *duchesse de Limbourg*, introduisit en France l'école flamande, ce qui donna un autre caractère à l'art français [1]. Ses fils, le roi Charles V, le duc d'Anjou, le duc de Berry et le duc de Bourgogne, ces célèbres bibliophiles, si pas-

[1] Je possède un très-beau manuscrit qui lui a appartenu et qui porte ses armes; le style, encore un peu archaïque, est un heureux mélange de l'art flamand et de l'art français. Quelques miniatures, par leur simplicité et leur élégance, semblent une imitation des peintures d'Herculanum ou de Pompéi.

sionnés pour l'art de la peinture appliquée aux manuscrits, en propagèrent le goût en France, et les grands seigneurs imitèrent leur exemple. A la mort du duc de Berry, en 1416, parmi *ses ouvriers* en manuscrits, trois frères venus des Pays-Bas, et originaires *du Limbourg*, travaillaient à l'ornementation de l'un de ses livres d'Heures[1]. La prisée de ce livre, bien qu'inachevé, fut fixée à 500 livres, somme considérable alors, et qui atteste le mérite des peintres, d'autant plus que « la « *layette* de plusieurs cahiers de ces très riches Heures « que faisoit Pol de Limbourg et ses frères, très ri-« chement historiées et enluminées, » se trouvait dépourvue de tout ornement extérieur, ce qui naturellement en aurait accru le prix. D'ordinaire le luxe des décorations était en rapport avec la beauté et le mérite des miniatures.

En appliquant à l'estimation du prix de ce manuscrit, exécuté en 1416, le calcul de M. Leber sur le prix de la livre en 1453[2], qui selon lui correspond à 40 de nos francs d'aujourd'hui, ce manuscrit, inachevé et dépouillé de tout ornement, estimé par l'*Inventaire* 500 livres, coûterait de nos jours 20,000 fr., et même davantage, si l'on tient compte : 1° de la réduction

[1] Dans l'*Inventaire de la librairie du duc de Berry*, au château de Mehun-sur-Yèvre, publié par M. Hiver de Beauvoir, il est fait mention de *ses ouvriers*, auxquels il *faisait faire* ses manuscrits et livres d'Heures. On y voit figurer Saint-Pol *de Limbourg*, Jacquemart *de Hesdin*, Nicolas Saumon, maistre Gofferin. Son principal libraire était maistre Regnault de Monteil, à Paris. Un autre était Hennequin de Virelay, demeurant à Paris, rue Neuve-Notre-Dame ; les livres qu'il lui vendait étaient souvent du prix de 200 écus d'or.

[2] De tous les calculs, c'est celui de M. Leber qui offre le plus de certitude.

de près de moitié qu'a fait subir cet inventaire aux prix payés par le duc de son vivant, soit à ses peintres, soit aux libraires [1] ; 2° de la différence de valeur du marc d'argent à l'époque de l'exécution de ce manuscrit, en 1416, avec celle du marc d'argent en 1453, qui a servi de base aux calculs de M. Leber [2], différence qui est de plus d'un dixième.

Un autre manuscrit inscrit à l'*Inventaire du duc de Berry* sous le n° 35, est estimé 4,000 livres. En voici la description :

> Unes trés grans, moult belles et riches Heures, trés notablement enluminées et historiées de grans histoires, de la main de Jacquemart de Hesdin, couvertes de veluyau violet et fermant a deux grans fermoers d'or garnis chascun d'un balay, un sapphir, en VI grosses perles, et il y a une pipe d'or [3] où sont attachés les seigneaulx ; qui sont en un estuy de cuir. . . 4,000 liv.

[1] Dans cet inventaire de la librairie de Jean duc de Berry, plusieurs manuscrits sont portés, malgré la réduction considérable dans l'estimation, l'un à 4,000 livres, un autre à 875, un à 500 livres, un à 400 livres, six à 375 chacun, un à 355, deux à 250, trois à 200, quatre à 150, six à 125, six à 100 livres, etc.

[2] La condamnation de Jacques Cœur à 400,000 écus, en 1453, a été l'objet des calculs de plusieurs savants, et comme cette époque est celle où la valeur de l'argent a été le plus rigoureusement établie, je l'ai préférée pour me servir de base. D'après M. Leber, l'écu pouvait valoir alors 1 livre 8 sous ; les 400,000 écus représentaient donc 506,000 livres de compte. Le marc d'argent étant en 1453 de 9 livres 3 sous environ, les 506,000 livres égaleraient en poids 3,036,000 livres du dix-neuvième siècle et en valeur 18,216,000 fr. Cette somme, qui paraît trop forte selon les calculs de M. Léopold Delisle, devrait être plus que doublée d'après ceux de M. du Mazet. M. Guérard, si bon juge en ces matières, inclinerait en faveur de M. Leber. (Voy. les préliminaires de l'ouvrage de Pierre Clément, *Jacques Cœur et Charles VII* ; Paris, Guillaumin, 2 vol., 1853.) De 1380 a 1422, le prix du marc d'argent était au plus de 7 fr., tandis que de 1422 à 1461 il valait de 8 à 9 fr.

[3] « Petite traverse en métal à laquelle étaient attachés les signeaulx

Cette somme de 4,000 fr., équivalant à 160,000 de notre monnaie actuelle, devrait être portée au double, à cause de la dépréciation signalée dans l'inventaire, et par la différence de la valeur du marc d'argent de 1416 à 1453.

Et comme c'est précisément vers 1453, époque qui sert de base à ces calculs, que fut exécuté le magnifique Missel de Juvénal des Ursins, on peut donc, en raison du mérite, du nombre et de l'importance de ses miniatures, se faire une idée de ce qu'il a dû coûter, même sans tenir compte du riche vêtement dont il a pu être décoré, et qui n'aurait été qu'un faible accessoire au chef-d'œuvre qu'on peut regarder comme le dernier et le plus admirable monument de la miniature française au quinzième siècle. Désormais l'influence italienne va lui succéder, et le style de l'architecture dite ogivale sera remplacé par celui de l'architecture romaine. Le type des figures en s'idéalisant perdra de sa naïveté primitive, et la science du clair-obscur modifiera la peinture en pleine lumière.

IX

L'époque où fut terminé ce beau Missel est celle des

« ou signets : c'était quelquefois un bijou ; car le compte de Jean Le
« Bourne nous révèle que le duc de Berry mit en gage *une pipe d'unes*
« *très belles heures de Notre-Dame pour la feste et jouste faitte à Bourges le*
« *xxj et xxij jour d'avril MCCCCV.* » (M. Hiver de Beauvoir, *La Librairie
de Jean duc de Berry*, Paris, Aubry, 1860, p. 11.) Au n° 3 de l'*Inventaire*, une pipe d'une petite Bible latine est prisée *cent escus valant
cent douze livres tournois*, ce qui représente 3,600 fr.

premiers essais de l'imprimerie, qui devait bientôt remplacer les calligraphes; l'art de la miniature se restreignit donc successivement à quelques livres de luxe, dont certaines familles riches et amies des arts ne voulurent pas abandonner l'usage; mais peu à peu cet art se vit remplacé par l'enluminure, qui se borna au coloriage plus ou moins habile des gravures dont la typographie naissante ornait ses impressions, et que multipliait facilement le procédé rapide et économique de la presse. Cependant, en Italie, ce goût si passionné pour le luxe des miniatures se soutint jusqu'au seizième siècle, et les ducs de Ferrare et d'Urbino signalèrent leur amour pour les arts en continuant à faire exécuter de beaux manuscrits par les meilleurs calligraphes et les miniaturistes les plus habiles; mais au dix-septième siècle cet art disparut et tomba dans l'oubli. Une inexplicable indifférence succéda à tant d'enthousiasme.

Sous Louis XIV, les peintres Lesueur, le Poussin et peut-être Mignard, auraient pu apprécier le mérite d'un genre si opposé à celui de Le Brun; le talent du célèbre calligraphe Jarry sut maintenir encore le goût des manuscrits et se faire admirer dans ces charmants livres de Prières dont l'écriture est si supérieure aux médiocres miniatures dont ils sont ornés. Mais sous la Régence, sous Louis XV et même sous Louis XVI, le style des Lancret, des Watteau, des Boucher, rendit le public de plus en plus antipathique à la naïveté des anciens miniaturistes. Le style romain, qui domina impérieusement pendant la révolution et le consulat, et le style de l'empire, qui lui succéda, accrurent cette défaveur. C'est alors, en effet, que nous avons vu les mo-

numents de l'architecture ogivale, les ornementations gracieuses des objets du moyen âge, et même les monuments de la renaissance, mutilés ou défigurés par des restaurations et des annexes d'un style romain des plus froids ou d'un style moderne non moins inconvenant [1]. On ne doit donc pas s'étonner si jusqu'à ces derniers temps les plus précieux manuscrits restèrent enfouis dans les bibliothèques publiques, où les conservateurs, plus occupés de la partie littéraire et scientifique que de la partie de l'art, qui leur semblait un accessoire très-secondaire, les laissèrent dans un oubli plus ou moins profond [2].

Si, comme je l'espère, on s'occupe bientôt de la des-

[1] On doit de la reconnaissance au chevalier Gaignières et au savant Montfaucon, qui nous ont conservé, l'un par le dessin dans un grand nombre de volumes in-fol., malheureusement dispersés (quinze volumes sont à Oxford, un volume chez M. Albert Lenoir, et les autres à notre Bibliothèque impériale), l'autre par la gravure, dans ses *Monuments de la Monarchie française*, tant de représentations figurées des monuments de l'art français dont sans eux le souvenir serait entièrement perdu.

[2] Heureusement, de nos jours le goût s'éclaire et s'épure au point que ces anomalies et ces monstruosités disparaissent successivement de nos églises et de nos monuments à mesure que nous revenons aux règles de l'unité, principale condition du beau. On ne verra donc plus, comme à l'Exposition publique du Louvre en l'an VIII, un inspecteur général des bâtiments, François Petit-Radel, enchérissant sur l'idée de l'abbé Laugier[*], qui indiquait les moyens de transformer une église gothique en une église du dix-huitième siècle, en changeant en pleins cintres les ogives et en ajoutant des consoles et guirlandes, indiquer par des plans, élévations et détails le procédé pour « détruire une église de *style gothique* par le moyen du feu. »

« Pour éviter, dit-il, les dangers d'une pareille opération, on pioche les piliers à leur base sur deux assises de hauteur, et, à mesure qu'on ôte la pierre, on y substitue la moitié en cubes de bois sec, ainsi de suite; dans les intervalles on met du petit bois et ensuite le feu. Le

[*] Dans son livre intitulé *Observations sur l'architecture*.

cription détaillée des miniatures qui enrichissent les beaux manuscrits que possède en si grand nombre la Bibliothèque impériale de Paris, on verra dès l'époque de Charlemagne nos peintres miniaturistes devancer ceux des autres pays et même souvent les surpasser.

X

Pour nous borner à notre manuscrit, qui à lui seul peut défier tout ce que la Belgique et l'Italie à cette époque tenteraient de lui opposer, il suffit, pour apprécier le mérite éminent de l'art français au milieu du quinzième siècle, de jeter un coup d'œil sur la miniature qui est au revers de la page 88 et représente l'*Ascension de la Vierge*. Cette charmante composition a été jugée digne de Raphaël par mon honorable et cher collègue M. Eugène Delacroix ; par M. Albert Lenoir, le

bois, suffisamment brûlé, cède à la pesanteur, et tout l'édifice croule sur lui-même en moins de dix minutes. »

Tel est le moyen ingénieux indiqué par le frère de l'admirateur des monuments pélasgiques, M. Petit-Radel, dont on voit à la bibliothèque Mazarine les reproductions figurées, afin de pouvoir faire écrouler à peu de frais l'église de Notre-Dame, celle de Reims, ou celles de Chartres et de Rouen. C'est ainsi que, dans mon enfance, on a fait écrouler le château de Marly, si précieux, et comme monument d'art et comme monument historique*.

Les progrès de l'instruction nous préservent heureusement de pareils actes de démence, mais cependant tout récemment encore, dans une des communes de la banlieue de Paris, les vitraux peints d'une église ont été brisés par un curé pour les remplacer par des verres blancs, et lorsqu'on lui a demandé ce qu'en étaient devenus les débris, il n'a pas hésité à répondre que, sachant qu'avec le verre pilé on détruisait les rats, il les avait bien mieux empoisonnés au moyen de ces vitraux pilés, dont la couleur verte lui annonçait la présence de l'arsenic ou du vert-de-gris.

* *Annales archéologiques*, publiées par M. Didron, in-4°, novembre 1845.

savant architecte, si versé dans la connaissance de nos anciens monuments; par l'habile graveur et photographe M. Lemaitre; par l'excellent juge des productions du vieil art français M. Niel, et par tous les peintres et artistes qui l'ont admirée chez moi. La pose, l'ajustement de la Vierge et l'expression de la figure, où la dignité est jointe à la douceur, peuvent être comparés avec avantage à ce qu'Albert Durer a fait de mieux un demi-siècle après. Cependant le Français auteur de ce chef-d'œuvre nous est encore inconnu.

Si l'on observe avec quelle précision dans l'exécution, avec quelle largeur, quelle finesse et quelle vérité d'expression tout à la fois, sont rendues les figures ou plutôt les portraits des pages 26 *verso*, 31, 117 et ailleurs, on se rappellera avec quelque sentiment de fierté nationale qu'alors le Pérugin venait à peine de naître et que Raphaël ne peignit ses chefs-d'œuvre qu'un demi-siècle plus tard. On peut affirmer que le peintre du personnage qui, dans la miniature p. 89, représente un roi assistant au supplice de saint Barthélemy, était un digne précurseur de Raphaël. Rien de plus noble comme style et de plus parfait comme exécution. Qu'on accroisse les proportions de ce personnage, il se fera remarquer même dans l'une des plus importantes compositions de Raphaël. L'exiguïté des proportions accroît encore le mérite de ce véritable chef-d'œuvre d'un inconnu :

..... In tenui labor, at tenuis non gloria.

La beauté et le grand style de la composition de *la*

Pentecôte, page 52, confirment la vérité de ces réflexions. C'est un tableau de maître qui devance son époque, et qui réunit toutes les conditions de l'art [1].

Chaque miniature mériterait une description particulière, et toutes une sérieuse attention, même celles où le style un peu plus timide, quoique toujours très-soigné, accuse une main d'élève ou d'artiste d'un ordre secondaire ; elles sont en petit nombre et feraient encore honneur aux plus beaux manuscrits.

Ne pouvant indiquer la presque totalité de ces belles miniatures, nous signalerons celles des pages 23, 26 *recto* et *verso*, 27 *verso*, 28, 31, 52, 54, 55, 62, 65 *verso*, 69 *verso*, 73, 74, 75 *verso*, 76, 80, 81, 83 *recto* et *verso*, 88 *recto* et *verso*, 90 *recto* et *verso*, 92 *recto* et *verso*, 93 *verso*, 96 *recto* et *verso*, 99 *recto* et *verso*, 100 *verso*, 103 *verso*, 104 *verso*, 105, 106 *recto* et *verso*, 107 *recto* et *verso*, 108, 109 *verso*, 115 *verso*.

Parmi ces chefs-d'œuvre, la miniature p. 55, aussi admirable d'exécution que d'éclat, de mouvement et de vérité, offre une représentation qui nous est bien

[1] Pour pouvoir mieux apprécier le mérite des artistes miniaturistes français, j'ai recueilli un grand nombre de manuscrits offrant des types en divers genres de ce que l'art français aux diverses époques a de plus exquis. Quelquefois je m'étonne d'y trouver des compositions qui rappellent l'art antique dans ce qu'il a de plus naïf et de plus parfait, comme on en voit dans le livre d'Heures exécuté vers 1332 pour Bonne de Luxembourg, femme du roi Jean, à l'époque de son mariage [*]. Je doute que les miniatures d'Oderici de Gubbio, célébrées par Dante, leur fussent supérieures ; mais nos peintres sont restés inconnus. Alors l'art italien en était encore à l'imitation du style byzantin. C'est Orcagna, né en 1320, qui fut le vrai précurseur de Raphaël.

[*] Celles du livre d'Heures du duc d'Anjou, autre chef-d'œuvre de l'art français, sont de 1380.

précieuse : sur la place de Grève, la procession de la Sainte Hostie sort de la maison aux Piliers, notre ancien hôtel de ville [1]. Au milieu de la foule, hommes et femmes, qui descend la rue des Haudriettes en costume de fête, on distingue, vers la gauche, Jean Juvénal des Ursins à genoux devant la châsse, portée sur un brancard par deux chanoines de la Sainte-Chapelle. Cette châsse est entourée des clercs de la confrérie portant un dais fleurdelisé jonché de fleurs jetées des fenêtres ; d'autres, couronnés de leurs *chapels* de roses blanches ou rouges, tiennent en main de grands cierges allumés que décorent des masses de cire blanche façonnée en forme de créneaux, pour être, selon l'usage, laissées en don à l'église où ces cierges seront déposés en offrande ; tous marchent allègrement, précédés de deux musiciens, jouant l'un de la flûte, l'autre du tympanon. Il semble que l'on assiste en réalité à cette fête. A droite, vers le bord de la Seine et en avant des piles ou cubes de bois flotté rangés à l'endroit où se tenaient les marchands de bûches ou mouleurs de bois, s'élève la *grande croix de Grève*, exhaussée sur quatre hauts degrés, dont l'emplacement est indiqué au plan de Paris dit *de la Tapisserie*. C'est là et sur ces degrés qu'en 1358 le régent (Charles V) monta pour haranguer le peuple, lorsqu'à la suite d'une émeute il vint à la place de Grève pour justifier l'arrestation de

[1] Quoique la place de Grève appartint à la ville de Paris dès le douzième siècle, la municipalité, jusqu'en juillet 1358, siégeait dans le quartier Saint-Jacques, près de la rue des Grès et du couvent des Jacobins, dans un grand édifice flanqué de tours et désigné aux registres de la Cour des comptes sous le nom de *Parloir aux Bourgeois* ou *Confrérie aux Bourgeois*. Voy. M. Leroux de Lincy, *Histoire de l'Hôtel de Ville de Paris*.

plusieurs bourgeois de Paris qu'il avait fait emprisonner comme complices de complots secrets, et dont le prévôt des marchands, Jean Culdoe ou Culdoie, envoyé par le peuple, était venu la veille au Louvre réclamer la délivrance [1].

De l'autre côté de la Seine apparaît, dans l'île de la Cité, la cathédrale de Notre-Dame, surmontée de sa flèche, telle qu'elle existait alors, et dont la reconstruction s'achève en ce moment.

La grande miniature p. 96, représentant la fête de tous les Saints, est un superbe tableau, d'un fini tellement précieux qu'il semble que Van Eyck, ou, postérieurement à l'époque de notre manuscrit, Memeling aurait pu seul l'exécuter. C'est le chef-d'œuvre le plus parfait de la miniature française. Près de cent personnages de toutes conditions y figurent ; on y distin-

[1] « Lendemain, jour de mardy, trentiesme jour du mois dessusdit (d'octobre), plusieurs des bons et loyaux subgiés dudict regent qui bien sceurent que leur dict seigneur devoit aler à ladite maison, et qui doubtèrent que les amis et alliés desdis prisonniers ne alaissent en ladicte maison, fors que pour contraindre ledict seigneur de faire aucune chose contre sa volonté, s'armèrent et furent en ladite maison et en la place de Greve, si fors que ils ne debvoient douter les autres. Et là vint ledict regent, *qui monta sur les degrés de la croix de Greve*, et dit au peuple que il avoit esté informé que les dessusdis emprisonnez estoient traîtres et alliez au roy de Navarre. Et là, un jeune homme de Paris, appelé Jehan d'Amiens, et avoit espousé la fille de l'un des dessusdis emprisonnez appellé Jehan Restable... dit que il savoit bien les choses dites par ledit regent estre vraies. Pour lesqueles choses, ceulx qui paravant avoient moult arrogamment demandé et requis la délivrance des dessusdis prisonniers n'osèrent plus parler. Mais ledit M⁰ Jehan Blondel requert audit regent pardon de ce que il avoit dit et fait. Lequel regent le pardonna audit Jehan et aux autres qui en avoient parlé. Et s'en parti ledict regent... » (*Chroniques de Saint-Denis*, chap. CIII, p. 1582, édit. de M. Paulin Paris.)

gue saint Louis et Charlemagne [1], et chaque tête semble un portrait aussi précis d'exécution que le serait une photographie. Le soin apporté dans les moindres détails rivalise avec le talent extraordinaire que l'artiste a déployé dans la peinture de cet admirable tableau. Ainsi, par exemple, l'or qui forme le fond de la couronne de Charlemagne et le pectoral sont d'une couleur pourprée qui diffère de celle du limbe en or qui entoure sa tête, et celui-ci par son éclat diffère de l'or plus mat qui dessine la couronne [2].

Une autre miniature (p. 83, *verso*), qui intéresse également la ville de Paris, nous offre la représentation du chœur de la Sainte-Chapelle avec les dispositions particulières de son enceinte, ses escaliers tournants enfermés dans deux tours, et ses vitraux tels qu'ils existaient alors, indications qui ont guidé M. Lassus dans la restauration de cette chapelle, où il a rétabli le tout conformément à cette représentation. La châsse de saint Louis, resplendissante d'or, est surmontée de sa statue; le trésor et le reliquaire contenant la couronne d'épines y sont exécutés avec une admirable perfection. Les personnages, parmi lesquels Juvénal des Ursins est représenté agenouillé devant l'autel, sont

[1] On retrouve, me dit mon honorable collègue M. le président Lamy, les figures de ces deux saints rois de France dans le précieux tableau attribué à Van Eyck (Jean de Bruges) qui décore la première chambre de la cour impériale de Paris, tableau des plus remarquables, mais que je crois l'œuvre de quelque artiste français dont le nom est resté inconnu. Voyez la notice très-intéressante de M. le conseiller Taillandier sur ce tableau, dans les *Mémoires de la Société des Antiquaires*, t. XVII, p. 169 et suiv.

[2] Le moine Théophile, au chap. XXXI, indique la manière de préparer l'or avec le vermillon et le cinabre.

dessinés de main de maître, et seront admirés en tout temps comme des chefs-d'œuvre de l'art.

Il faudrait plusieurs jours pour apprécier dans chaque miniature le goût de l'ornementation et le mérite des détails. Bornons-nous à un seul exemple : qu'on fixe quelque temps la vue sur l'autel de la Sainte-Chapelle, et l'on verra briller la flamme sur chacun des sept flambeaux qui le décorent.

Les scènes sont prises sur la nature même, et, quoique renfermées dans un espace fort circonscrit, ont une ampleur étonnante, qui tient à l'art avec lequel les personnages sont groupés et disposés, de manière qu'on croirait que le mouvement de leur marche n'est que momentanément interrompu par les contours historiés de la lettre qui sert de cadre. Il semble que la foule que l'on voit descendre de la rue des Haudriettes (p. 55), ou qui sort de l'église (p. 96 *verso*), ne saurait s'arrêter. Partout les convenances sont observées, tout y est naturel; c'est la vérité même. Le moyen âge y semble revivre, et l'œil, à la noblesse de la pose ou aux traits de la physionomie, reconnaît le rang que chacun y occupe. Il suffit de jeter les yeux sur les miniatures des pages 108, 109, 110 *verso*, etc., pour reconnaître à la distinction des traits, à la dignité du maintien des hauts personnages de l'Église, un contraste frappant avec la simplicité et l'expression plus commune des prêtres qui les assistent. Les cardinaux qui figurent dans les miniatures des pages 31 et 74, et la charmante physionomie du jeune abbé commendataire de l'ordre de Saint-Benoît qu'on voit au revers du feuillet 75, sont très-probablement des por-

traits authentiques. On dirait que chaque personnage, chaque groupe a posé devant le peintre, ou plutôt qu'il les a saisis au moment même de l'action, comme pourrait le faire un photographe, et que ces milliers de figures qu'on voit agir sont autant de portraits véritables.

Cette merveilleuse précision du dessin, résultat d'un talent exercé et observateur, d'une sûreté de main prodigieuse, d'une infaillibilité de la vue non moins étonnante, d'un soin, d'une conscience, d'un dévouement où le temps n'entre jamais pour rien dans les calculs, donne à ce chef-d'œuvre un aspect toujours nouveau. Après un mois d'examen, plus j'étudie ce *musée,* plus il m'offre de beautés, qui ne se développent que successivement ; car il faut, en quelque sorte, pour les découvrir que le spectateur apporte une attention en rapport avec le temps que le peintre a mis à leur exécution. Chaque miniature, je le répète, est un véritable tableau, et plus on l'examine, plus on s'identifie avec les personnages qui y figurent.

XI

La représentation des usages et des cérémonies de l'Église nous offre encore des détails intéressants. Ainsi, dès la première miniature, p. 23, on voit la *crédence,* placée à gauche de l'autel dans une sorte de niche où, au-dessus d'un bassin pour les ablutions du célébrant, est suspendue une aiguière d'une forme particulière. Le *retable* placé sur l'autel est fort bas.

Nulle part on ne voit de tabernacle pour y déposer les hosties qui sont renfermées dans la pyxide, vase ayant ordinairement la forme d'une petite tour, et qui est suspendu au-dessus de l'autel à une crosse dorée, ainsi qu'on le voit (p. 83 *verso*) sur l'autel de la Sainte-Chapelle.

A la page 3o, où se voit le baptême de Constantin par le pape Sylvestre, l'empereur est représenté debout, tout nu dans la piscine, le corps plongé jusqu'aux hanches, tandis que le pape lui verse de l'eau sur la tête, selon ce qui se pratiquait au baptême par *immersion* et *infusion*, en usage jusqu'au seizième siècle.

D'autres miniatures intéressent encore l'Église sous différents rapports. Ainsi, au feuillet 69, une grande miniature nous montre la Conception de la vierge Marie conformément au récit des Évangiles apocryphes de la *Nativité de Sainte Marie* et de l'*Enfance du Sauveur*[1]. Dans l'encadrement, au bas de la page, on voit Joachim gardant ses troupeaux. La principale scène représente le grand-prêtre Issachar refusant l'offrande que lui fait Joachim, puisque Dieu l'avait jugé indigne d'avoir des enfants. Dans un des angles de la miniature, on voit un ange qui prédit à Joachim

[1] Cette légende, que la célèbre religieuse de Gandersheim, Hroswitha, la dixième muse du moyen âge, a reproduite, au neuvième siècle, dans un poëme latin intitulé *Historia Nativitatis laudabilisque conversationis intactæ Dei Genetricis*, était devenue très-populaire aux quatorzième et quinzième siècles, par la *Vie de Jésus-Christ*, de Ludolphe le Saxon, prieur des Chartreux de Strasbourg, et le devint encore plus par les *Mystères* où la Conception de sainte Anne était représentée. Voir la *Légende dorée*, et G. Brunet, *Les Évangiles apocryphes*, p. 155.

que ses vœux seront exaucés, et dans un autre le même ange annonce à sainte Anne que sa stérilité va cesser. La pose, l'expression de la figure de sainte Anne sont aussi remarquables par le sentiment que par la finesse et la fermeté du dessin. Dans une autre scène de ce tableau, Joachim et sainte Anne se rendent, selon la prescription, devant la porte d'or du temple.

Les supplices des saints et des saintes le plus en vénération dans la France y font frissonner d'horreur; mais souvent une poésie toute religieuse vient adoucir cette horreur et consoler l'âme : tel est, entre autres, le groupe d'anges, d'un bleu céleste, qui plane au-dessus de la représentation du supplice de sainte Catherine, et qui de là transporte son corps au ciel, où il est reçu par un ange, dans une attitude respectueuse. Le vêtement que portait sainte Catherine sur terre est remplacé par celui des anges, et sa tête, rejointe à son corps, est entourée de l'auréole du martyre. Dans le fond, on voit briller le mont Sinaï, où ses dépouilles mortelles sont déposées. Vers la droite du tableau, le ciel s'obscurcit, et d'une sombre nuée, au milieu d'une grêle de pierres enflammées, deux anges envoyés de Dieu assomment les bourreaux de sainte Catherine.

On ne saurait rien voir de plus gracieux et de plus touchant que la miniature (feuillet 99) qui nous représente sainte Cécile dans sa chambre nuptiale, disant à son jeune époux, Valérien, qu'un ange la protégeait, et que depuis longtemps elle était fiancée à un divin époux et maître. Au moment où elle le conver-

tit, un ange descend vers eux et les unit en posant sur leurs têtes les couronnes du martyre.

Parmi les saints de l'Angleterre qui figurent dans les miniatures du Missel de Juvénal des Ursins, on voit saint Dunstan, saint Thomas de Cantorbéry, saint Édouard le Confesseur et saint Edmond; mais le grand saint protecteur de l'Angleterre, saint Georges, semble y avoir été oublié à dessein par le peintre.

La représentation du supplice de saint Laurent, conforme en tous points à la légende, nous offre dans l'un des mots qu'il adresse à l'empereur Décius l'orthographe de la Touraine, qui se retrouve dans Rabelais : « Je suis rosty de ung costé, retourne-moi, et « *meniue* (mange)[1]. »

Dans une sorte de carte géographique, où l'on voit naviguer des vaisseaux à voiles et à rames sur le canal de la Manche, qui sépare les côtes de la Normandie de celles de l'Angleterre, s'élève un édifice qui est censé représenter la tour de Londres. Au bas, Édouard le Confesseur (mort en 1066), assis sur son trône et revêtu de son manteau, mi-parti de fleurs de lis et de léopards, est entouré d'évêques et de jurisconsultes ; dans la partie supérieure, on le voit étendu sur son lit de mort, où un prêtre lui ferme les yeux, tandis que son âme, conduite par deux anges, s'élève vers l'Éternel. Rien n'est plus finement exécuté que les figures microscopiques, parfaitement dessinées, que renferment ces deux petits tableaux ; mais on n'en peut apprécier le mérite qu'au moyen d'une très-forte loupe.

[1] « Ecce, miser, assasti unam partem, regyra aliam, et manduca. » *Acta Sanctorum*, t. II, p. 519, édit. d'Anvers, 1735.

La délicieuse miniature page 105, représentant les trois Vierges couronnées de fleurs et s'avançant un lis à la main, guidées par le Sauveur, nous offre dans sa simplicité et sa grâce naïve un charme inexprimable, et c'est ce sentiment de la foi, qui rend si suaves les miniatures de Fra Beato Angelico [1], qui a inspiré à la même époque les peintres français de nos manuscrits liturgiques.

Enfin, car il faut se borner, j'appellerai particulièrement l'attention sur la miniature (p. 90) représentant la décollation de saint Jean-Baptiste, qu'on peut appeler un des plus fins diamants entre tous ceux qui brillent dans ce Missel. Après avoir attentivement examiné ce tableau, si l'on porte la vue à la partie supérieure, on y verra comme accessoire une représentation en camaïeu de l'exhumation de la tête du saint et de ses ossements, qui projettent une lumière dorée sur le sol partout où on les dépose.

La délicatesse et le fini de ces miniatures, que je signale parmi tant d'autres qui mériteraient également d'être distinguées, prouvent que la fin de ce magni-

[1] Fra Giovanni da Fiesole, né en 1387, mourut en 1455. Le charme céleste de ses peintures lui valut le nom d'*Angelico*, et ses vertus celui de *Beato*. C'est sous ces deux désignations, qui l'honorent également, qu'il est généralement connu. Rien de plus suave que les miniatures dont il se plut à décorer les livres de son couvent, qui font l'admiration de ceux qui peuvent les voir à Florence.

« On trouve, dit M. E. Breton, dans les ouvrages de Fra Angelico une variété d'attitude, une douceur, une vivacité d'expression, une beauté telles que Vasari a dit avec raison que ses saints et ses anges ne sauraient être autrement dans le ciel. Les attitudes sont modestes, les têtes respirent la candeur et la piété; partout on voit que la foi guidait ses pinceaux; on conçoit qu'il ne les ait jamais pris sans avoir adressé sa prière au ciel. » (Article *Giovanni da Fiesole*, dans la nouvelle Biographie générale.)

fique Missel, loin d'être inférieure au commencement, lui serait plutôt supérieure. On pourrait même critiquer cet excès de luxe et s'étonner d'une telle magnificence, puisque tant de charmants et précieux détails ne peuvent être appréciés que de près, et même avec des verres grossissants. Jamais en effet on ne vit un livre destiné par sa grande dimension à être lu sur un pupitre, et de loin, offrir une semblable perfection dans les détails. Mais il en est de ce manuscrit comme de ces monuments de la Grèce que l'art des Phidias et des Ictinus soignait avec la même perfection dans leurs moindres détails, bien que ces détails fussent inaccessibles à la vue. Honneur donc aux artistes français qui ont exécuté, il y a maintenant plus de quatre siècles, avec autant de talent que de modestie, ce superbe manuscrit, afin de le rendre, par sa splendeur, digne de la famille dont il porte le nom, et dont le souvenir restera toujours vivant dans le cœur des habitants de Paris !

<div style="text-align:right">AMBROISE FIRMIN DIDOT.</div>

Lors de l'adjudication, M. Roussel, cet habile expert des ventes d'objets d'art, témoigna hautement sa satisfaction de voir ce Missel en mes mains, tant il craignait qu'il ne fût sacrifié à une combinaison dont le but était de le *dépecer* et d'en vendre en détail les précieuses miniatures : et en effet il est telle page, par exemple celle où est représentée la fête de la Toussaint, qui à elle seule vaudrait au moins de cent cinquante à deux cents louis. D'autres, telles que le tableau de *la Pentecôte*, *l'Assomption de la Vierge*, *la Procession de la place de Grève*, *la Sainte-Chapelle*, seraient achetées au prix de deux à trois mille francs, en raison de leur beauté, de leur intérêt historique, et comme monuments de l'art français établissant d'une manière certaine notre supériorité en ce genre au milieu du quinzième siècle. L'origine y ajoute un grand prix, en sorte qu'un lucre aussi considérable que honteux eût été réalisé par les *Vandales* qui n'auraient pas craint de commettre un tel sacrilége.

J'ai consulté quelques artistes pour savoir si je pourrais obtenir la reproduction de plusieurs de ces miniatures ; mais ils m'ont déclaré la chose impossible. L'un d'eux a prétendu qu'il deviendrait fou s'il lui fallait constamment y travailler ; un autre qu'il deviendrait aveugle, et l'on me demandait plus d'un an pour pouvoir exécuter avec une perfection *à peu près pareille* celle de la fête de la Toussaint.

Il est fâcheux que notre Musée impérial, si riche en dessins de maîtres, n'ait pas songé à collectionner les miniatures d'époques diverses *dépecées* dans des milliers de beaux manuscrits, maintenant détruits à jamais ; à l'aide de tant de fragments aujourd'hui disséminés ou perdus, on aurait pu reconstituer une des parties les plus intéressantes de l'histoire de l'art de la peinture.

On ne saurait trop regretter que ce musée ne possède aucune des quarante-deux miniatures dépareillées d'un Missel exécuté

pour maistre E. E. Étienne Chevalier[1] par notre grand peintre miniaturiste Jehan Fouquet. De ces quarante-deux petits tableaux, si généralement reconnus comme les plus grands chefs-d'œuvre de l'art de la miniature, quarante sont en la possession de M. Brentano, à Francfort-sur-Mein ; un appartient à M. Feuillet de Conches, et un autre au poëte Rogers.

[1] Ces deux lettres EE, réunies par un nœud, forment le chiffre qui est resté dans la famille des Chevalier ; on voit aussi cette lettre E entourée de lacs d'amour dans le célèbre tableau de la Vierge de Notre-Dame de Melun, qui nous représente Agnès Sorel, la protectrice d'Estienne Chevalier, sous les traits de la Vierge allaitant l'Enfant Jésus, ce qui a donné à Jehan Fouquet l'occasion de peindre la belle Agnès Sorel en développant ses attraits encore plus visiblement que ne l'indique Georges Chastelain (p. 255 édit. Buchon). Ce tableau, qu'Estienne Chevalier avait fait exécuter par Jean Fouquet en 1430, à la mort d'Agnès Sorel, était peint en deux parties : lors de la dévastation de l'église de Melun, à l'époque de la Révolution, un des panneaux fut acheté pour le musée d'Anvers, où il est déposé ; l'autre panneau appartient à M. G. Brentano. (Voy. *Renaissance des arts à la cour de France*, par M. le comte Léon de Laborde, t. I, p. 705-709.)

Je possède un très-beau manuscrit qui a appartenu à Catherine de Médicis, et dont les miniatures sont des chefs-d'œuvre, dignes en tous points de Jehan Fouquet. Si elles ne sont pas de lui, les deux lettres EE enlacées, qui font partie de l'ornementation à toutes les pages, semblent offrir la preuve que c'est à Jehan Fouquet, le peintre privilégié d'Estienne Chevalier, que ce manuscrit doit être attribué.

NOTE

DE M. AMBROISE FIRMIN DIDOT

LUE, LE 3 MAI 1861,

DANS LA SÉANCE DU CONSEIL MUNICIPAL DE PARIS

Par M. VICTOR FOUCHER,

RAPPORTEUR DE LA COMMISSION

NOMMÉE PAR M. LE SÉNATEUR BARON HAUSSMANN, PRÉFET DE LA SEINE.

Je crois devoir rendre compte à mes honorables collègues de l'acquisition que j'ai faite du Missel de Juvénal des Ursins.

L'annonce de la vente de ce manuscrit, l'un des plus précieux objets de la collection du prince Soltikof, m'avait vivement ému ; mes études sur les miniatures me permettaient d'apprécier le mérite éminent de ce Missel ; mais ce mérite même, la splendeur de son ornementation et sa parfaite conservation, chose rare dans les anciens manuscrits, augmentaient ma crainte de le voir passer à l'étranger, comme tant d'autres belles choses que nous enlèvent chaque jour, à notre grand regret, l'Angleterre, la Russie et déjà même l'Amérique.

Plusieurs pensées et plusieurs passions se combattaient en moi :

Celle de bibliophile, d'autant plus vive que depuis longtemps je recueille une collection de chefs-d'œuvre de nos peintres miniaturistes français, si peu connus et trop peu appréciés, collection dont ce magnifique manuscrit, exécuté au milieu du quinzième siècle par les plus habiles artistes, eût été le plus précieux ornement ;

Celle du devoir que m'impose l'honneur d'être membre, depuis douze ans, du Conseil municipal de Paris, ville à laquelle devait appartenir ce chef-d'œuvre de l'art français, exécuté pour le fils du célèbre prévôt des marchands Jean Juvénal des Ursins, l'éternel honneur de notre ancienne municipalité, et où les costumes, les usages et plusieurs monuments qui intéressent particulièrement la ville de Paris sont admirablement représentés, tels que son Hôtel de ville, l'intérieur de la Sainte Chapelle avec la châsse, la statue de saint Louis et le trésor de cette chapelle.

Au milieu d'une conversation, à la sortie de notre dernière séance, un de nos chers collègues, aussi capable que moi d'ap-

précier le mérite de ce monument de l'art français, M. Denières, en dit un mot à notre honorable Préfet, qui lui objecta qu'il suffirait que l'on crût que la Ville désirait ce manuscrit pour qu'on le lui fît payer beaucoup trop cher; que d'ailleurs il lui était difficile d'assigner une valeur, toujours plus ou moins idéale, à l'acquisition d'un objet qui pourrait peut-être ne pas obtenir l'assentiment du Conseil, puisqu'il n'était pas un objet d'utilité publique.

Dans cet état de choses, éveiller l'attention sur le mérite de ce manuscrit avait le danger d'accroître les périls de l'adjudication; car d'autres bibliophiles, presque aussi passionnés que moi et infiniment plus riches, auraient pu donner une commission *à tout prix*, et je crois que si quelqu'un d'entre eux eût pu examiner plus attentivement ce manuscrit et assister à l'entraînement d'une semblable vente, le chiffre donné froidement par commission pour un objet qu'on n'a pas vu eût été de beaucoup dépassé. Je crus donc devoir me taire sur son mérite, décidé que j'étais à l'acquérir à un très-haut prix, avec l'intention qu'après moi il devînt la propriété de la Ville.

Mais lorsque j'appris que M. Boone, célèbre libraire de Londres, était venu à Paris avant l'adjudication, avait vu le manuscrit, puis était retourné en Angleterre pour revenir la veille de l'adjudication, je conçus de graves inquiétudes. Nous ne savons que trop en effet quelles sommes énormes le British Museum et quelques riches particuliers d'Angleterre ont à leur disposition pour acquérir tout objet d'art hors ligne, en dépassant l'enchère plus modérée des fortunes françaises, même celle du gouvernement, qui, trop occupé en ce moment de tant de grands événements politiques, de l'embellissement des villes et de la prospérité générale du pays, a laissé sortir de notre pays trop facilement, du moins selon ma manière de voir et mon amour pour tout ce qui peut faire honneur à la France, un grand nombre de monuments de l'art français et de l'art étranger. L'affliction publique manifestée souvent dans les ventes à l'occasion de ces pertes irréparables prouve que ce sentiment est national [1].

Je craignis donc que le prix considérable que j'avais résolu d'y consacrer ne fût dépassé, et que le livre fût à jamais perdu pour la Ville de Paris. Dans ma perplexité, je crus devoir me

[1] Peu de jours après, j'apprenais avec une vive satisfaction l'acquisition faite par l'Empereur du musée Campana, qui va combler tant de lacunes dans nos musées.

rendre auprès de notre honorable Préfet, la veille de l'adjudication, pour lui exposer mes craintes.

M. le Préfet accueillit avec bienveillance cette communication, tout en restant dans une prudente réserve. En effet, lorsque l'on songe que le Conseil municipal, il y a une vingtaine d'années, refusa d'acquérir pour 40,000 francs la bibliothèque tout entière de M. Deschiens, collection unique de tous les documents, journaux, écrits en tous genres, publiés pendant le cours entier de la Révolution, pièces si précieuses pour la ville de Paris, dont elles sont la véritable histoire, et qui pour la plupart sont maintenant introuvables, une somme même inférieure affectée à l'acquisition d'un Missel pouvait être arguée de folie par le public, enclin à blâmer ce qu'il appelle nos prodigalités, et faire naître des scrupules dans l'esprit d'économie de quelques membres du Conseil.

Je signalai à M. le Préfet le mérite de ce Missel et l'intérêt qui s'y rattachait sous le rapport de l'art et des souvenirs pour la ville de Paris, et mon intention de le laisser après moi à la Ville. Sur la demande qu'il me fit du prix que je pensais qu'il pût valoir, je lui dis quel serait le prix de mon enchère. Quoiqu'elle dépassât de beaucoup les idées que l'on a encore aujourd'hui sur la valeur des manuscrits et qu'elle parût excessive à M. le Préfet, je lui dis que je n'hésiterais pas à acquérir à ce prix un tel manuscrit, mais que je craignais que quelque établissement public ou quelque riche particulier français ou étranger, animé de sentiments non moins passionnés que les miens, ou prévoyant la valeur future de ce livre, ne dépassât cette énorme enchère. Je demandai donc confidentiellement à M. le Préfet si, dans le cas où le prix que j'avais fixé serait dépassé, et tout en agissant à mes risques et périls, il croirait pouvoir soumettre au Conseil, en mon nom, la proposition de l'offrir à la Ville.

La position de M. le Préfet était délicate, la mienne ne l'était pas moins. Je ne doutais pas de sa bienveillance, mais il devait rester sur la réserve. Il fut donc convenu que j'agirais à *mes risques et périls*, puisqu'en définitive mon but était d'assurer à la Ville de Paris la possession du manuscrit, sauf plus tard à s'entendre *quant à la jouissance de l'usufruit*.

Après plusieurs enchères, le manuscrit me fut adjugé à 34,250 francs (plus les frais), à l'acclamation générale du public, joyeux de voir qu'il ne sortirait pas de France.

Quoique ce manuscrit, offert en 1800 à M. du Sommerard par les héritiers de M. Masson de Saint-Amand pour la somme de

4,500 fr., ait été adjugé en 1849 à M. le prince Soltikof pour la somme de 10,000 fr., lors de la vente de M. de Bruges, le prix auquel je l'ai acquis est, selon mon opinion, loin d'égaler sa valeur, et il est très-inférieur à celui auquel je comptais l'acquérir ; je serais donc heureux de le conserver, en m'engageant à n'en jamais disposer et à le conserver en *fidei-commis*, tout droit réservé à la Ville d'en prendre possession après ma mort, au prix qu'elle croirait devoir fixer alors, et auquel mes héritiers seraient tenus d'obtempérer.

Si cependant, d'après le désir que m'en ont manifesté M. le Préfet et mes honorables collègues, le Conseil municipal insistait pour qu'il appartînt dès à présent à la Ville de Paris, je céderais à leurs vœux. Les regrets du bibliophile seraient compensés par la satisfaction d'avoir, comme membre du Conseil municipal, assuré à la Ville de Paris la possession de ce beau monument de l'art français, qui rappelle le nom de Juvénal des Ursins, dont la statue décore notre Hôtel de ville.

EXTRAIT

Du Registre des Procès-Verbaux des Séances du Conseil municipal de la Ville de Paris.

Séance du 3 mai 1861.

DÉLIBÉRATION.

ARTICLE PREMIER. Il y a lieu : 1° d'acquérir le Manuscrit de Juvénal des Ursins, moyennant la somme de 35,962 fr. 50 c. ; 2° d'exprimer à l'honorable M. Ambroise Firmin Didot tous les sentiments de gratitude du Corps municipal pour la cession d'un chef-d'œuvre de l'art dont mieux que personne il pouvait apprécier la rare valeur.

ART. 2. Copie de la présente délibération ainsi que de la Note rédigée par M. Didot sera placée en tête du volume pour y être annexée.

Signé au Registre : { DUMAS, *Président* ; { LANGLAIS, *Secrétaire*.

Pour extrait conforme :
Secrétaire général de la Préfecture,
G. SEGAUD.

www.ingramcontent.com/pod-product-compliance
Lightning Source LLC
Chambersburg PA
CBHW071435220526
45469CB00004B/1544